序

文　唐辉

　　黄宾虹曾题画云："书成而学画，则变其体而不易其法，盖画即是书之理，书即是画之法。"

　　作为书法家陈耕夫便是如此，虽其涉足山水画时间不长，潜心研究是近几年的事，但因他书法功底深厚，有较高美学修养，能看画，加之引书入画，法理互渗，这使得他在绘画的道路上没走弯路，直入真境。

　　他本人沉静，先天厚道的性格，使他能摆脱外界干扰，心态平和，认认真真地按照导师指定的研究方向，坚定笃信，不作他想，专注前行。

　　明末清初画家龚半千的画苍润静寂、笔厚墨妙，其表现的静气，符合耕夫的心境，而他的书法功底又帮助他对龚画有更深的理解。他是先专涉一家，然后博取，步步为营。这种苦学方法使得他的山水画在这几年里越来越具有特色。

　　艺无止境，不能说耕夫的山水画已达到很高境界。这需要足够的时间，付出更多的努力。但他的作品路子正、气息静、格调高，这就很难得了。

　　当然，要攀登艺术的巅峰，还需要更多的积淀。可喜的是他不随时俗，谦卑真诚，踏实笃行。每个和他有过接触的人，都对他寄予厚望。

　　昔时孔子的门下，唯曾参以"鲁"著称，鲁就是迟钝，不够敏捷的意思。其实鲁中也有安静、厚重的意思。所以后来曾参成为了孔子学说最纯正的继承人，得到了最中正博大的儒家正统思想。今天耕夫的性格也近乎曾参之"鲁"。愿其刻苦自砺，孜孜不倦，修成大道。

Sequence ————

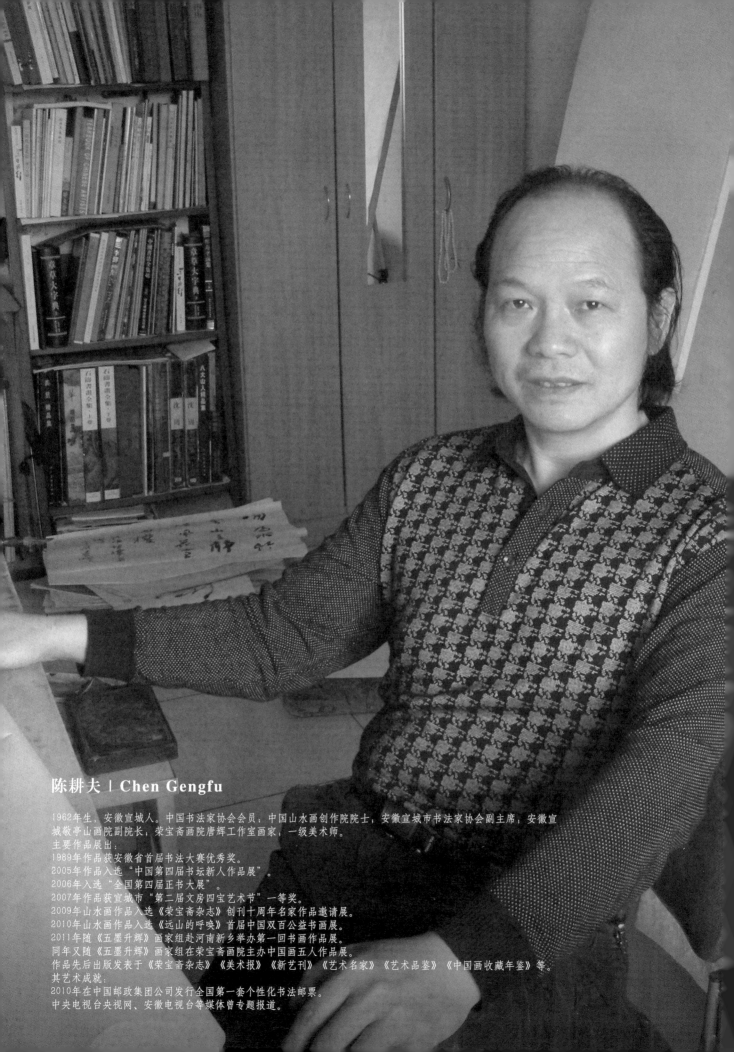

陈耕夫 | Chen Gengfu

1962年生，安徽宣城人。中国书法家协会会员，中国山水画创作院院士；安徽宣城市书法家协会副主席；安徽宣城敬亭山画院副院长，荣宝斋画院唐辉工作室画家；一级美术师。
主要作品展出：
1989年作品获安徽省首届书法大赛优秀奖。
2005年作品入选"中国第四届书坛新人作品展"。
2006年入选"全国第四届正书大展"。
2007年作品获宣城市"第二届文房四宝艺术节"一等奖。
2009年山水画作品入选《荣宝斋杂志》创刊十周年名家作品邀请展。
2010年山水画作品入选《远山的呼唤》首届中国双百公益书画展。
2011年随《五墨升辉》画家组赴河南新乡举办第一回书画作品展。
同年又随《五墨升辉》画家组在荣宝斋画院主办中国画五人作品展。
作品先后出版发表于《荣宝斋杂志》《美术报》《新艺刊》《艺术名家》《艺术品鉴》《中国画收藏年鉴》等。
其艺术成就：
2010年在中国邮政集团公司发行全国第一套个性化书法邮票。
中央电视台央视网、安徽电视台等媒体曾专题报道。

南人北向觅殊途

——观陈耕夫先生画作有感

文/大奖

鲁迅先生曾留语：南人北向者佳，北人南向者优。

画家心灵，多左右于特殊审美之中，贵在殊途另境，与共适作用其反，唯我常迷。生长于宣纸故土的陈耕夫先生习画所求，远跋涉、历艰辛，苦人所未能苦，见人所未能见，练人所未能练的南人北向反差性劳碌。

在荣宝斋画院与耕夫同室修为，每凌晨众早墨先后，非我俩无疑。如挚友对坐，促膝闻心。耕夫总能携孩提状态下的未泯童心，无有杂芜，情感纯正，精力充盈，犹拓荒之牛，备练筋骨。似乎绝断一切恩赐的企望，抹去一切心里的侥幸，偏置一隅，去陶冶、去励炼、去开掘。一只秃毫，一页《祭侄文稿》，一册《龚半千》，一临再临，双向杂交，实乃可贵。

中国画论，常以"书画同源"为基调。作为中国书协一分子，就耕夫先书后画的实际行动而言，完全融入了这一客观原理。他所精熟的行草书法不仅为他以书入画提供了强有力的笔法支撑，还为他对水墨与宣纸晕化性能娴熟的把握上提供了气韵生动的保障。千笔万墨，方寸之间，浑画自然。千纸万念，片牍存证，归为一朴。中国传统绘画历来尚静、尚闲，非但习成众美学品评标准必须，且更为标榜不争、不随、无欲、无邪的精神状态，正本清源。朴，默以为道。所谓"不音之音，乃为至音，沉沉寂寂，吼动乾坤，无叩而鸣，古人所箴，学道之士，默以养真……不巧之巧，名曰极巧，一事无能，万法俱了，露才扬己古人所少，学道之士朴以自保"之道，正是古人精神生存尊崇写照。此种"巅峰草堂，云坐老僧，风雨任尔，独我悠哉"的生命之象，堪为耕夫与同道们所追逐的存活理念，非偏颇之嫌。朴，可使精神及远。朴，可使人智慧终极。携理念之卒，绝非草莽响寇。因此，在耕夫写绘龚贤其闲适的精神家园背后，充满着大刀阔斧式的奋笔行草般的放笔生机。使其画作饱含着淋漓元气。而他精绝的行草书法款式似乎又为其粗拙显露的一面，供之小心收拾之功。美之呼唤，毫墨端倪，人性倾向，尽藏其中。

艺无止境，凡有生命力的画家无不沿着自己的起点结茧自破，才能彰显其创造的神圣，关键在于"天生之物，人不能造。人造之器，天亦不生。"因每次艺术价值的诞生，是天地之间原所未有，但他的生产顺应了万事万物发生发展和人类崇高层面的审美规律，她是画家的智慧融汇精神与自然物象撞击的火花，转瞬即逝，一旦闪现，极为永恒，成为可视之物留存世间，以鉴世人，为推动人类文明和发展贡尽极限。耕夫索艺，深悟其理。在艺术市场鱼虾混迹的时下，他足以凭借中国书协准入证，另贴宣城市书协副主席标签，即可让那些附庸风雅的俗士们钱袋更替使主。对那些乐于江湖画匠而言，可谓就坡下驴最佳选择。耕夫就是耕夫，耕耘是其天职。叫卖把式的哗众表演，正是其先天不足的顽疾。他，义无反顾，反其道而行之，南辕北辙，举足北上一头扎进皇城三载有余，苦行僧般的体验"入古者深，出古者远"的艺术真谛。

善用古者能变古，从临宋·范宽的《溪山行旅图》到清·石涛、八大册页，再到清·龚贤的《摄山栖霞图》、《千岩万壑图》，耕夫充分认识既重视传统绘画优秀的历史积淀，讲究入古者深，又要打破保守、僵化、学究式的考量陋习，从古人的束缚中解脱出来，以求出古者远。通过赴安徽黄山、浙江雁荡山、北岳恒山、河南太行山、甘肃麦积山等地写生，促其在新语境形势下，实现新的起点，力图继承传统又超越传统。吸收传统艺术营养的同时，又要对旧山水画模式进行有效的突破性改变。耕夫的画用笔浑厚，但不失空灵，随意又不失法度，凝练而含蓄，简洁而意深。纵观中国笔墨发展的历史，从现存的作品与资料来看，早期有笔无墨，其目的在于表现对象为主，演变到后来则追求笔精墨妙，笔墨情趣，由状物到写心，强化文化精神，性灵情感的释放。对用古变古之艺术轨迹，近现代大家无不心领意悟，耕夫何尝又不如此。

老子有言："反者道之动。"艺术家如此，耕夫如此。由此我们可以得到启示，推动事物发展的力量，时常萌动于对一切固有的成就而另有所图。这就是艺术家们立志发掘一个完全属于自己的艺术处女地。特别的土壤，特别的养分，特别的气候……耕夫为获取这块风水宝地做好了准备。他有择一而终，终而无悔的意志。这种意志建立在了优秀传统文化的根脉上，在其南北反差的逆向运动中，种种现实迹象表明，耕夫将以儒、道、释三宗传统哲学为物理、画理基础，并集古今睿智来照亮自己的艺术征途。

作者本名张爱国，封龙画院院长

2011年11月写于北京鸟巢西隅

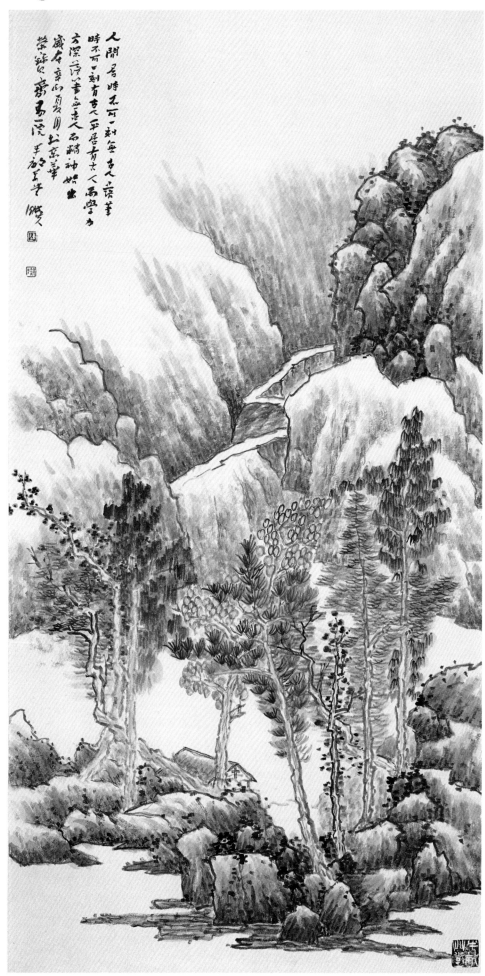

空外秋声　138cm×68cm　纸本设色

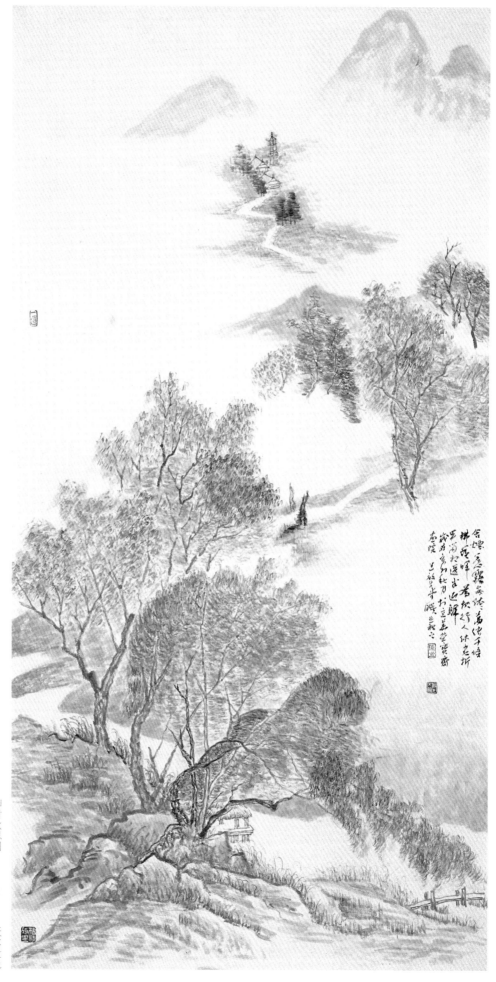

柳村秋思图 138cm×68cm 纸本设色

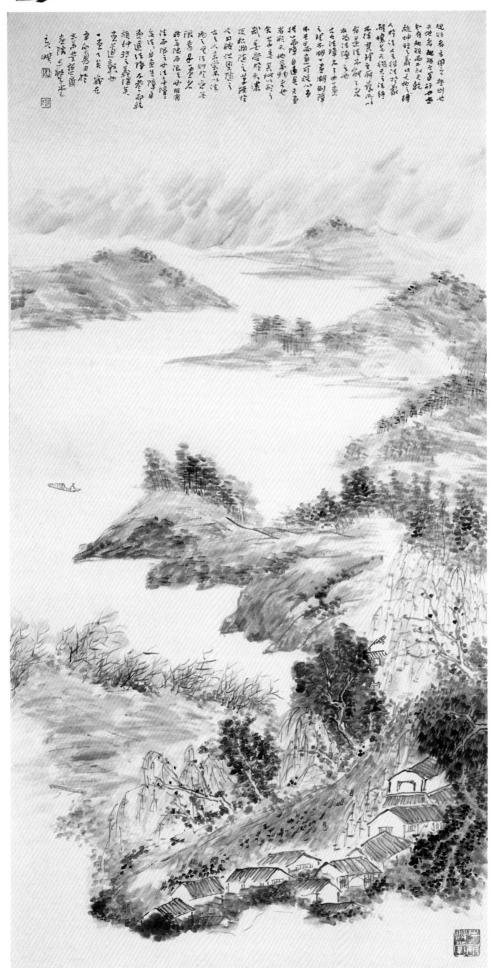

江流日夜变秋声　138cm×68cm　纸本设色

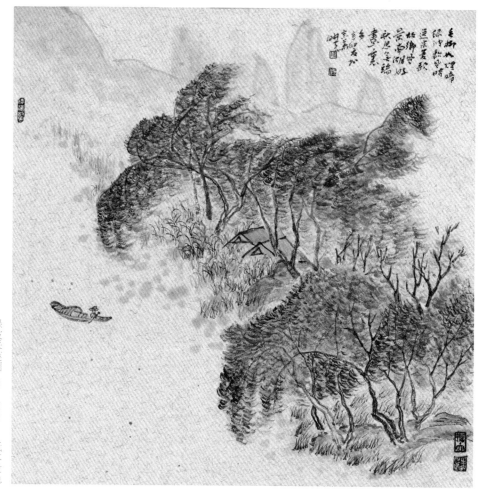

绿波采莲图 50cm×50cm 纸本设色

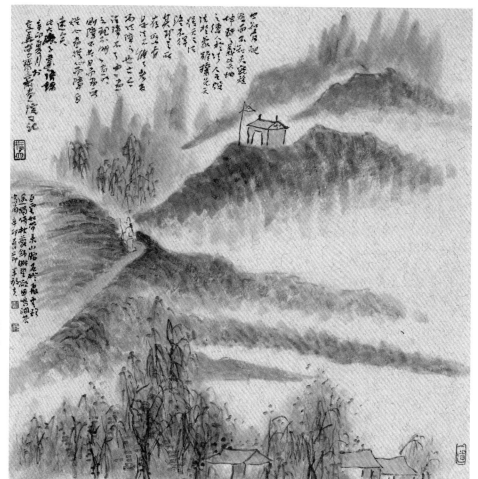

扶筇寻幽图 50cm×50cm 纸本设色

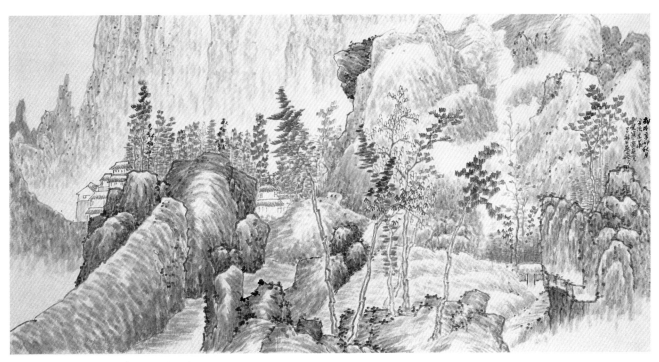

霜落林端万壑幽 68cm×138cm 纸本设色

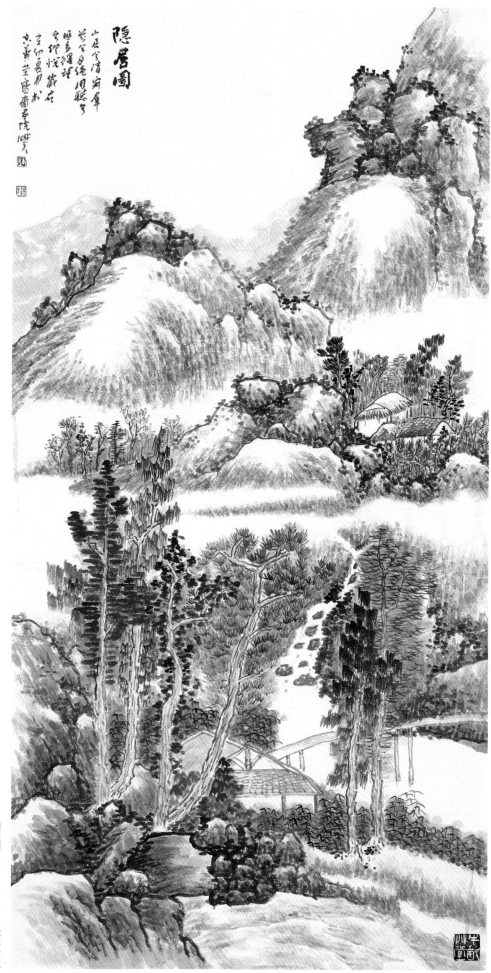

隐居图

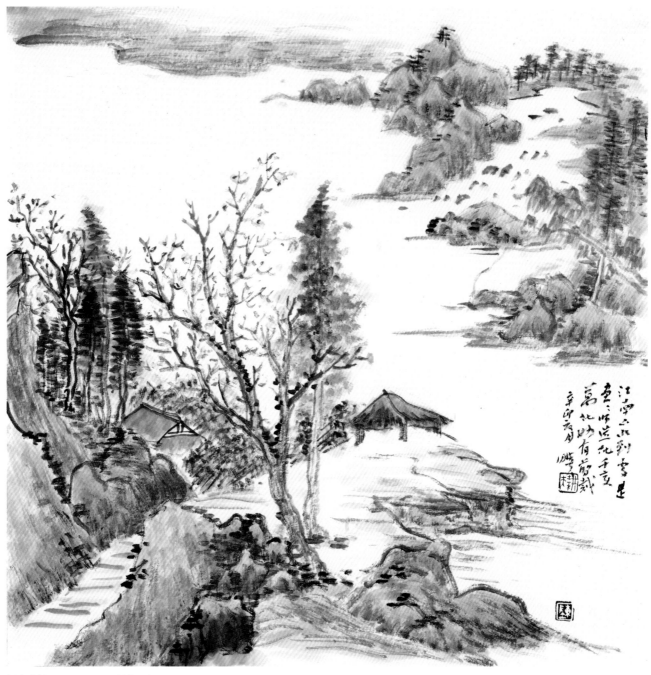

烟水叠嶂　50cm×50cm　纸本设色

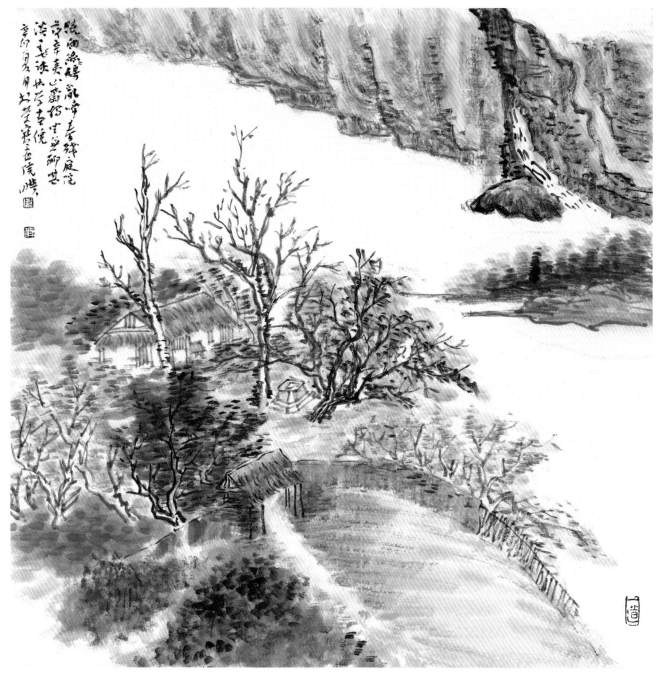

童年印象　50cm×50cm　纸本设色

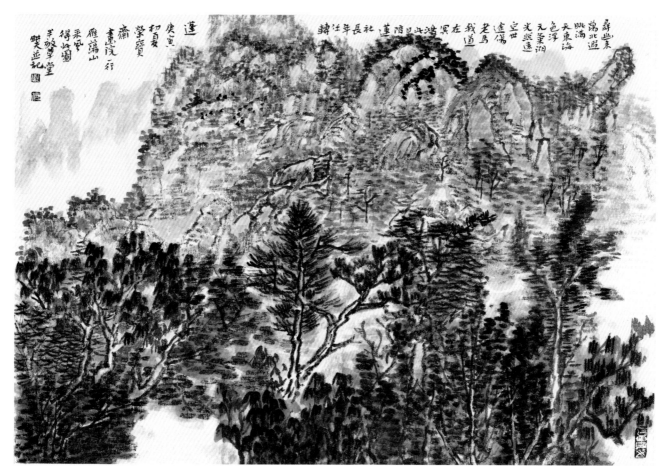

雁荡山纪游 40cm×59cm 纸本设色

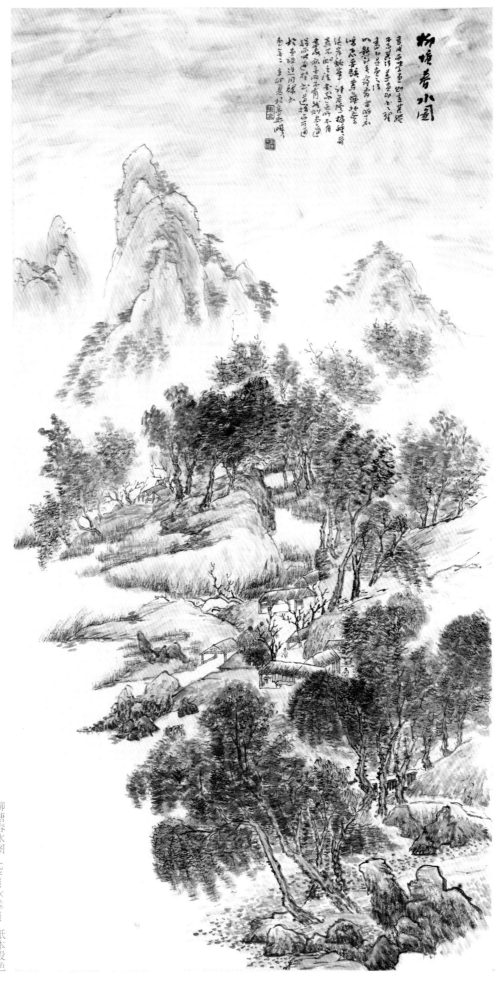

柳塘春水图 138cm×68cm 纸本设色

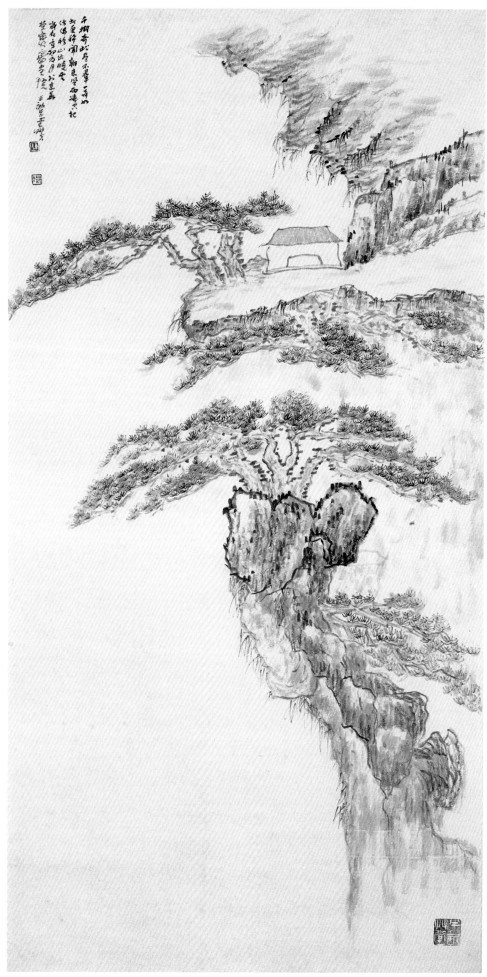

奇松绝壁图 138cm×68cm 纸本设色

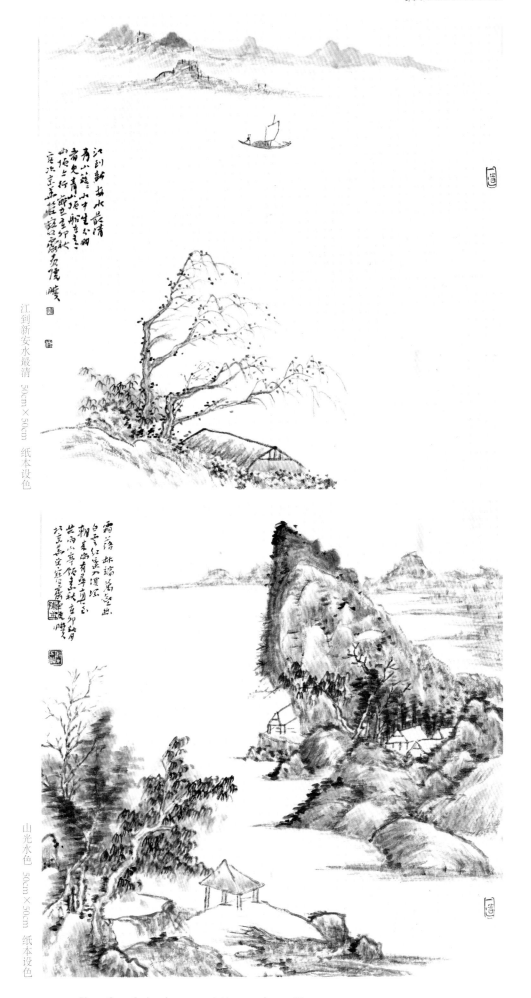

江到新安水最清　50cm×50cm　纸本设色

山光水色　50cm×50cm　纸本设色

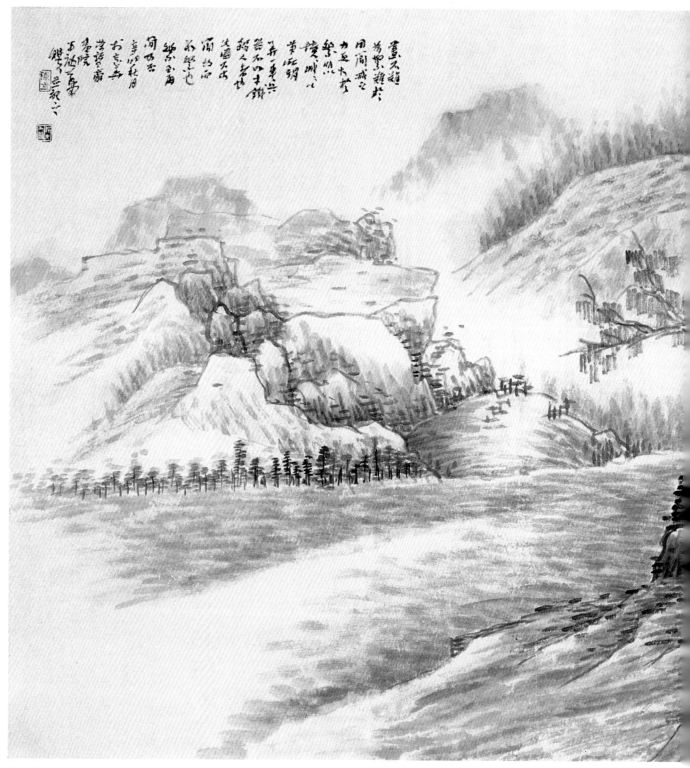

空山霜叶无行迹　68cm×138cm　纸本设色

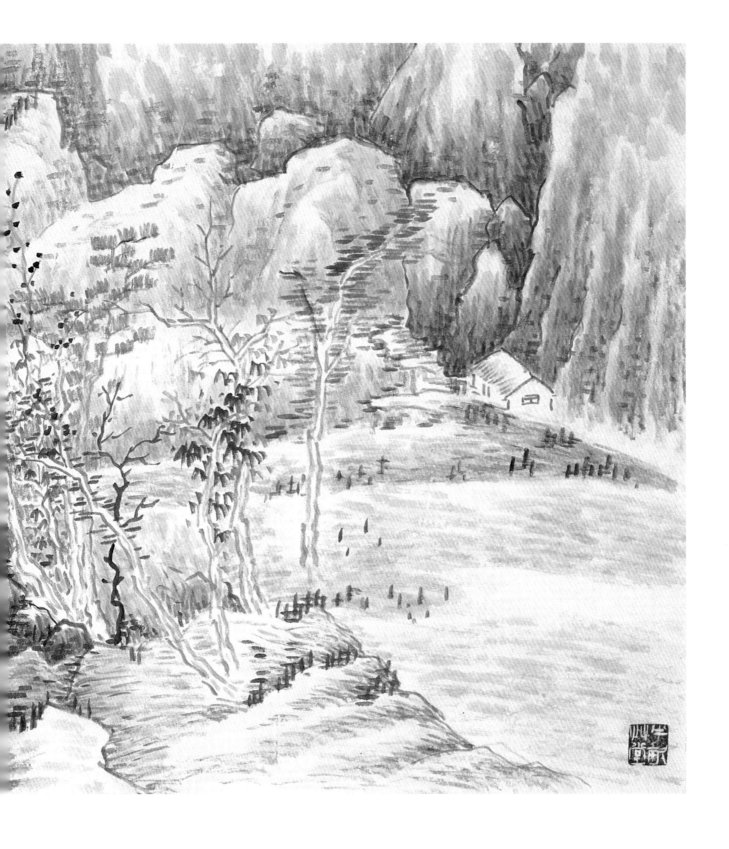

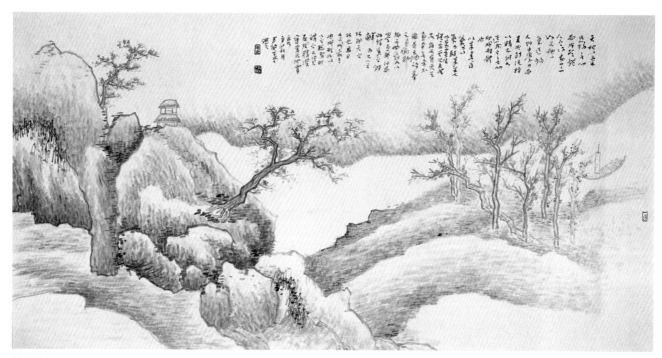

涵虚混太清　68cm×138cm　纸本设色

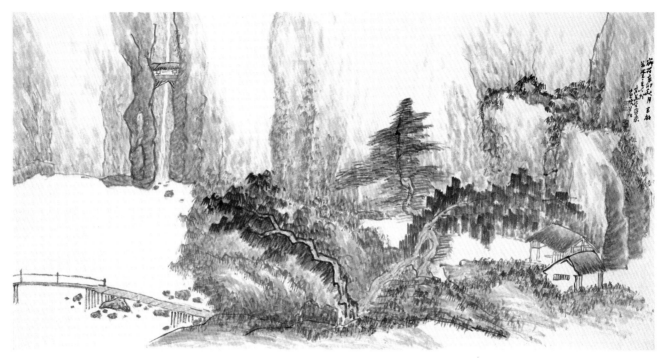

夏林印象　68cm×138cm　纸本设色

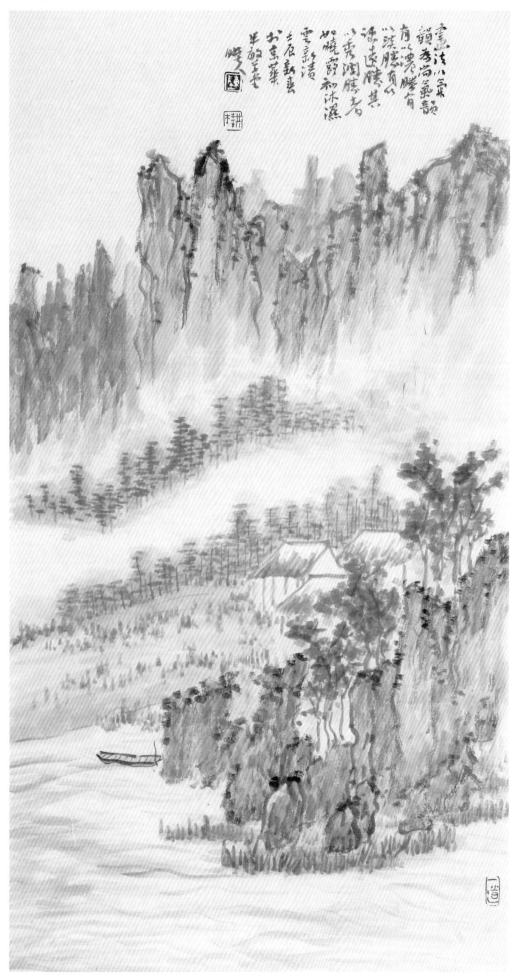

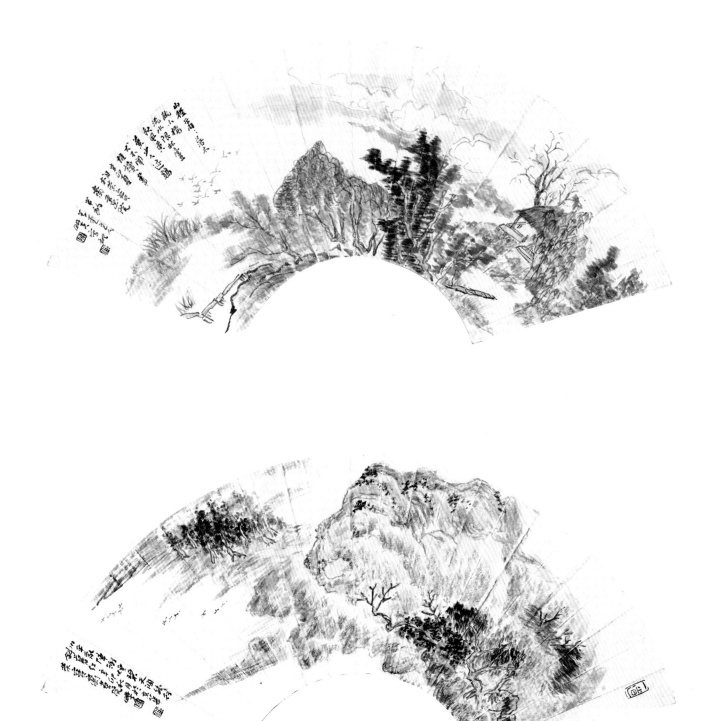

扇面之一之二　28cm×58cm　纸本设色

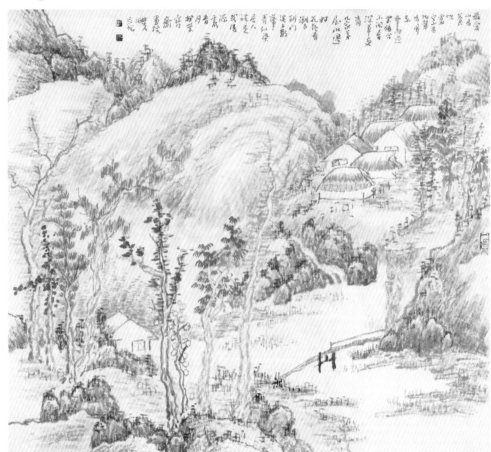

白云深处有人家　60cm×60cm　纸本设色

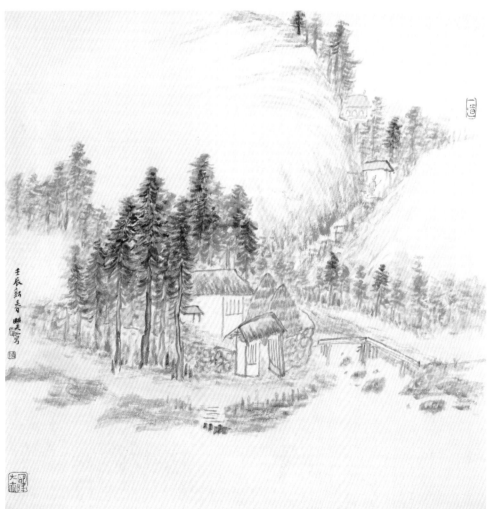

皖南人家　50cm×50cm　纸本设色

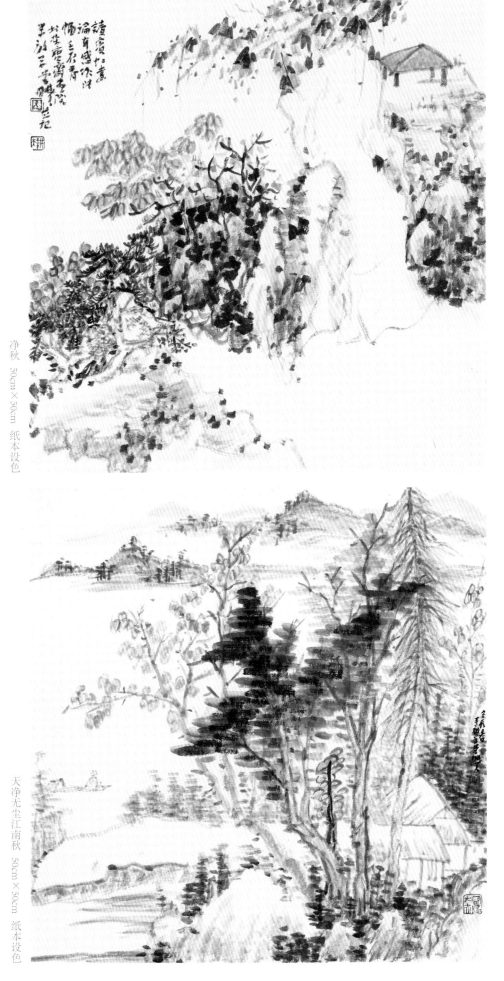

净秋 50cm×50cm 纸本设色

天净无尘江南秋 50cm×50cm 纸本设色

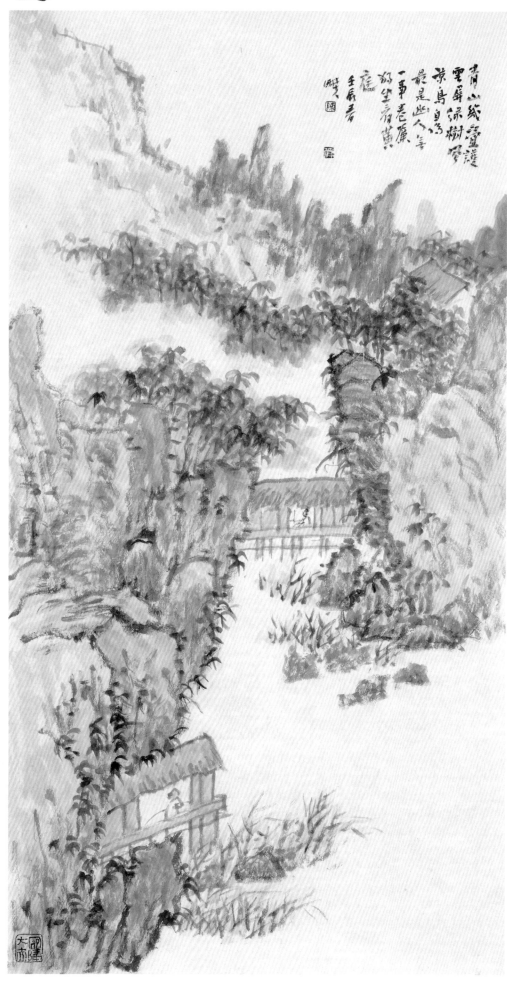

青山如画屏　70cm×38cm　纸本设色

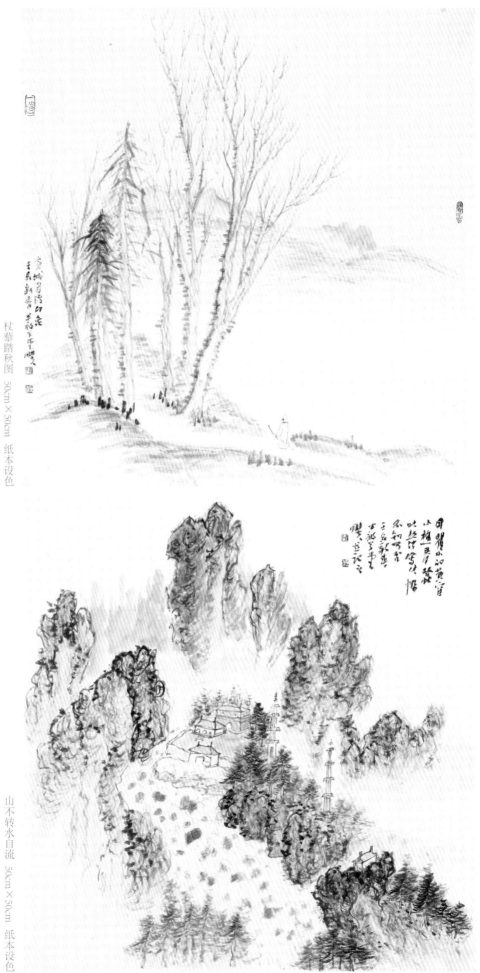

杖藜踏秋图 50cm×50cm 纸本设色

山不转水自流 50cm×50cm 纸本设色

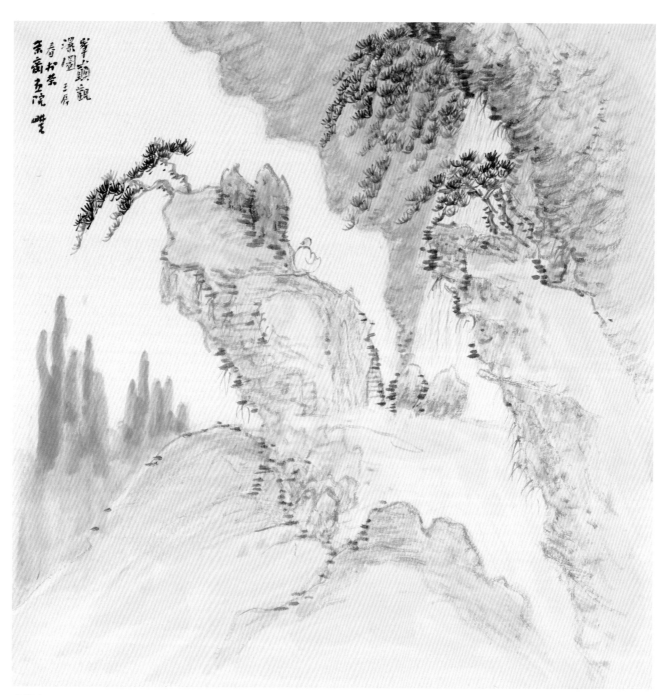

观瀑图　50cm×50cm　纸本设色

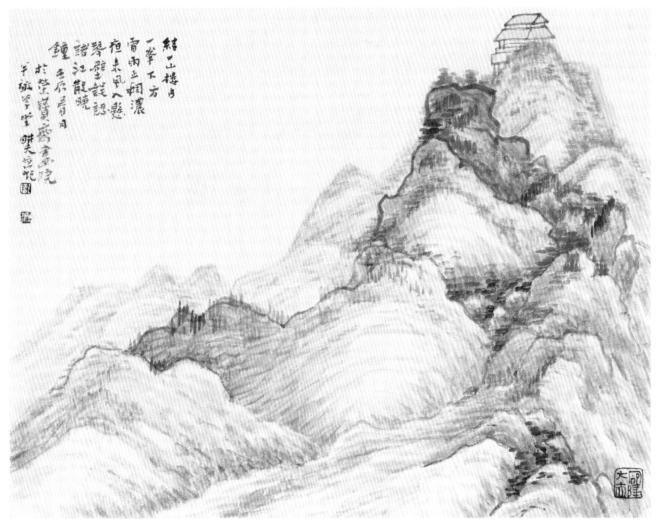

深山藏古寺　38cm×45cm　纸本设色

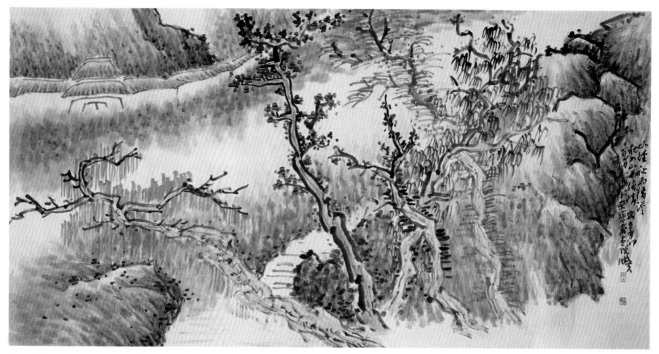

山径秋意 68cm×138cm 纸本设色

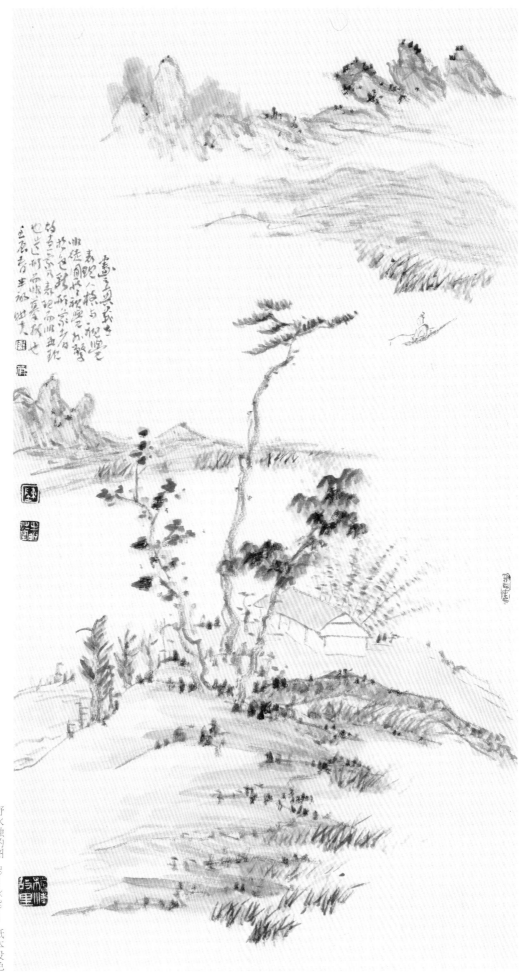

野水独钓图　70cm×38cm　纸本设色

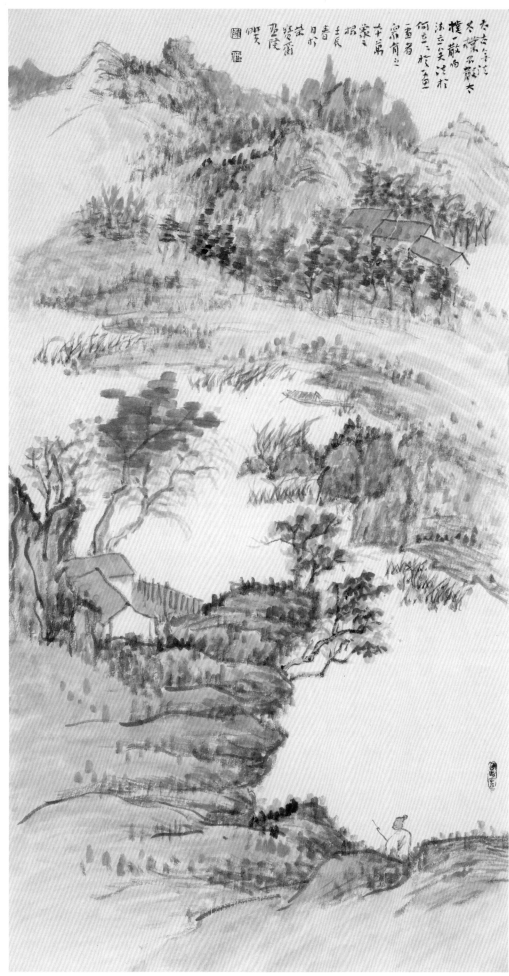

大吉年近冬橙索散大楼一散尚法立失法於何宜□於画一画者眾有之千萬象之据春日於榮爾茕院至院喫□□

踏秋图 70cm×38cm 纸本设色

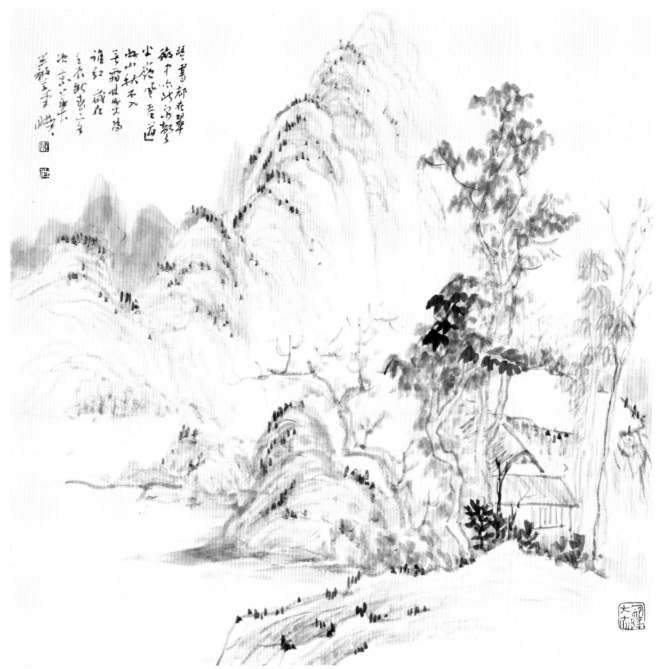

无霜林叶为谁红　50cm×50cm　纸本设色

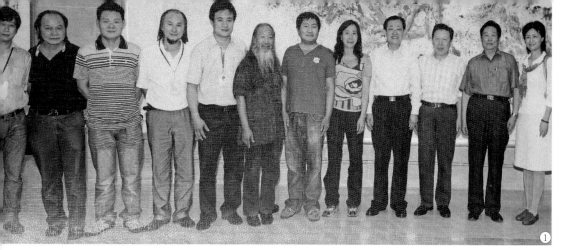

1. 陈耕夫与全国政协副主席王刚、中国文联主席孙家正、全国著名画家喻继高、徐培晨等在一起留影。

2. 与导师唐辉先生一起留影。

3. 著名画家范扬先生与耕夫同火。

4. 与著名花鸟画家张立辰先生在一起。

5. 与姜宝林先生合影。

6. 与曾翔先生（左）洪大亮先生（右）在交流艺术。

7. 与国家画院副院长卢禹舜先生在一起。

8. 与收藏家钱小成先生、郑生福同学在一起。

9. 与毕建勋先生在一起。